兒童文學叢書

・音樂家系列・

遠離祖國的波蘭孤兒
鋼琴詩人蕭邦

孫 禹／著

張春英／繪

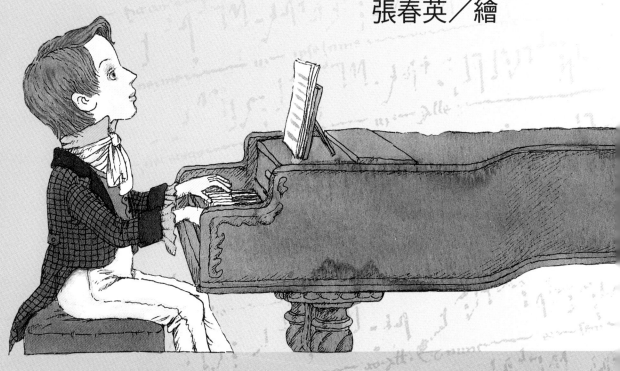

三民

國家圖書館出版品預行編目資料

遠離祖國的波蘭孤兒：鋼琴詩人蕭邦 / 孫禹著；張春
英繪. 二版一刷.臺北市：三民，2013
面；　公分(兒童文學叢書・音樂家系列)

ISBN 9789571437415　(精裝)

1. 蕭邦(Chopin,Frédéric,18101849)傳記通俗作
品 2.音樂家波蘭傳記通俗作品

910.99444

© 遠離祖國的波蘭孤兒
—— 鋼琴詩人蕭邦

著 作 人	孫 禹
繪　　者	張春英
發 行 人	劉振強
著作財產權人	三民書局股份有限公司
發 行 所	三民書局股份有限公司
	地址　臺北市復興北路386號
	電話　(02)25006600
	郵撥帳號　00099985
門 市 部	(復北店) 臺北市復興北路386號
	(重南店) 臺北市重慶南路一段61號
出版日期	初版一刷　2003年4月
	二版一刷　2013年1月
編　　號	S 910561

行政院新聞局登記證局版臺業字第○二○○號

有著作權・不准侵害

ISBN 9789571437415　(精裝)

http://www.sanmin.com.tw　三民網路書店
※本書如有缺頁、破損或裝訂錯誤，請寄回本公司更換。

在音樂中飛翔

（主編的話）

　　喜歡音樂的父母，愛說：「學音樂的孩子不會變壞。」

　　喜愛音樂的人，也常說：「讓音樂美化生活。」

　　哲學家尼采說得最慎重：「沒有音樂，人生是錯誤的。」

　　音樂是美學教育的根本，正如文學與藝術一樣。讓孩子在成長的歲月中，接受音樂的欣賞與薰陶，有如添加了一雙翅膀，更可以在天空中快樂飛翔。

　　有誰能拒絕音樂的滋養呢？

　　很多人都聽過巴哈、莫札特、貝多芬、舒伯特、蕭邦以及柴可夫斯基、德弗乍克、小約翰·史特勞斯、威爾第、普契尼的音樂，但是有關他們的成長過程、他們艱苦奮鬥的童年，未必為人所知。

　　這套「音樂家系列」叢書，正是以音樂與文學的培育為出發，讓孩子可以接近大師的心靈。經過策劃多時，我們邀請到關心兒童文學的作家為我們寫書。他們不僅兼具文學與音樂素養，並且關心孩子的美學教育與閱讀興趣。作者中不僅有主修音樂且深諳樂曲的音樂家，譬如寫威爾第的馬筱華，專精歌劇，她為了寫此書，還親自再臨威爾第的故鄉。寫蕭邦的孫禹，是聲樂演唱家，常在世界各地演唱。還有曾為三民書局「兒童文學叢書」撰寫多本童書的王明心，她本人除了擅拉大提琴外，並在中文學校教小朋友音樂。

　　撰者中更有多位文壇傑出的作家，如程明琤除了國學根基深厚外，對音樂如數家珍，多年來都是古典音樂的支持者。讀她寫愛故鄉的德弗乍克，有如回到舊時單純的幸福與甜蜜中。韓秀，以她圓熟的筆，撰寫小約翰·史特勞斯，讓人彷彿聽到春之聲的

祥和與輕快。陳永秀寫活了柴可夫斯基，文中處處看到那熱愛音樂又富童心的音樂家，所表現出的「天鵝湖」和「胡桃鉗」組曲。而由張燕風來寫普契尼，字裡行間充滿她對歌劇的熱情，也帶領讀者走入普契尼的世界。

第一次為我們叢書寫稿的李寬宏，雖然學的是工科，但音樂與文學素養深厚，他筆下的舒伯特，生動感人。我們隨著「菩提樹」的歌聲，好像回到年少歌唱的日子。邱秀文筆下的貝多芬，讓我們更能感受到他在逆境奮戰的勇氣，對於「命運」與「田園」交響曲，更加欣賞。至於三歲就可在琴鍵上玩好幾小時的音樂神童莫札特，則由張純瑛將其早慧的音樂才華，躍然紙上。莫札特的音樂，歷經百年，至今仍令人迴盪難忘，經過張純瑛的妙筆，我們更加接近這位音樂家的內心世界。

許許多多有關音樂家的故事，經過作者用心收集書寫，我們才了解這些音樂家在童年失怙或艱苦的日子裡，如何用音樂作為他們精神的依附；在充滿了悲傷的奮鬥過程中，音樂也成為他們的希望。讀他們的童年與生活故事，讓我們在欣賞他們的音樂時，倍感親切，也更加佩服他們努力不懈的精神。

不論你是喜愛音樂的父母，還是初入音樂領域的孩子，甚至於是完全不懂音樂的人，讀了這十位音樂家的故事，不僅會感謝他們用音樂豐富了我們的生活，也更接近他們的內心，而隨著音樂的音符飛翔。

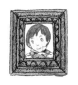

作者的話

　　2001年冬天，我在美國首都華盛頓歌劇院演出歌劇《蝴蝶夫人》時，接到散文作家程明琤女士的電話，她受另一位作家簡宛的委託，聯繫作家為臺灣三民書局「兒童文學叢書‧音樂家系列」撰稿。程明琤女士告訴我，讀者對象是少年兒童，當時，我有點猶豫，但程明琤女士不僅督促我寫，還幫我找到她自存的許多有關蕭邦的資料。面對一個如此認真和提掖文學後輩的大姐，我深受感動，於是，我便乘回大陸演出講學的機會，著手寫作。可是，一上手後便深知，這樣的文章看似容易，寫起來就深感尺寸不易把握，因為我的文字，是要面對千萬少年兒童讀者。我的少年和童年，是在大陸的「文革」中度過，原本可以系統學習人文和其他基礎科學知識的歲月，被這一場史無前例的「浩劫」徹底毀滅。但慶幸的是，我的父母都是靠文字為生的，雖在學校中不能好好讀書，但家教和對文學的感受，讓我在平常的日子裡，得到了不少耳濡目染的補課，所以，文學對我的影響，直至一生。一個人從童年到少年，在心裡被刻下的烙印，終生難以磨滅。所以，為三民書局撰稿，為少年兒童寫世界音樂天才的生平和故事，對我來說就變得十分重要了。

　　中國有句老話叫：「十年樹木，百年樹人。」一個人不從童年和少年時代，就打好文學、藝術知識和修養的基礎，將來很難成為一個有情趣有品味的人。如同一棵小樹，根札得不深，終將不能長成一棵葉茂參天的大樹。假如我的今天，也算在文學和藝術上有點成績的話，那麼這和我的童年和少年時代，閱讀過大量安徒生、格林和張天翼的童話故事，有著極大的關係。

一百多年過去了，波蘭天才鋼琴家、作曲家蕭邦，以他精湛的鋼琴演奏技巧和世代流傳的不朽作品，一次又一次的淨化著人們的靈魂。每一個人，一旦愛上了蕭邦的音樂，就會使自己的靈魂有了一個永久的歸宿；就會使自己的生命變得豐富多采。每當夜深人靜，聽著蕭邦的瑪祖卡和波隆乃茲舞曲，我的心便會與大師的樂魂共舞，忘記了一天的疲勞和許多雜念。聽著大師的「革命練習曲」以及他的鋼琴協奏曲，彷彿沉浸在音樂藝術唯美的享受中，永不知返⋯⋯面對蕭邦給人類留下的珍貴音樂文化遺產，人們假如錯過了它、忽略了它，將是人的生命中，永遠無法彌補的極大遺憾！

　　感謝程明錚女士推薦了我，有如此機會通過三民書局，能為廣大的少年兒童讀者介紹蕭邦。也十分感念三民書局出版此套「音樂家系列」的出發點，不僅僅是放在市場利益上，更重要的是著眼於讓千千萬萬的少年兒童讀者們，都有一個機會，通過文字走進蕭邦和那些偉大的世紀音樂大師們的世界。我想，這就是這套「音樂家系列」出版者的最終目的。

　　我在寫下有關蕭邦許多文字的同時，心裡已經十分確切了，一旦孩子們翻開那一本本圖文並茂的書，他們都會有一種或清楚或朦朧的感覺，作者、出版者以及讀者，大家都在共同完成一個心願，那就是：一個又一個偉大的音樂家，將會從字裡行間中走出來，帶著他們絕妙的音符和對讀者最最美好的祝願，告訴人們：音樂和藝術，會使人的心靈真正的高貴起來。

孫禹

寫於德國薩爾斯堡市「袖珍公寓」

蕭 邦
Frédéric François Chopin
1810~1849

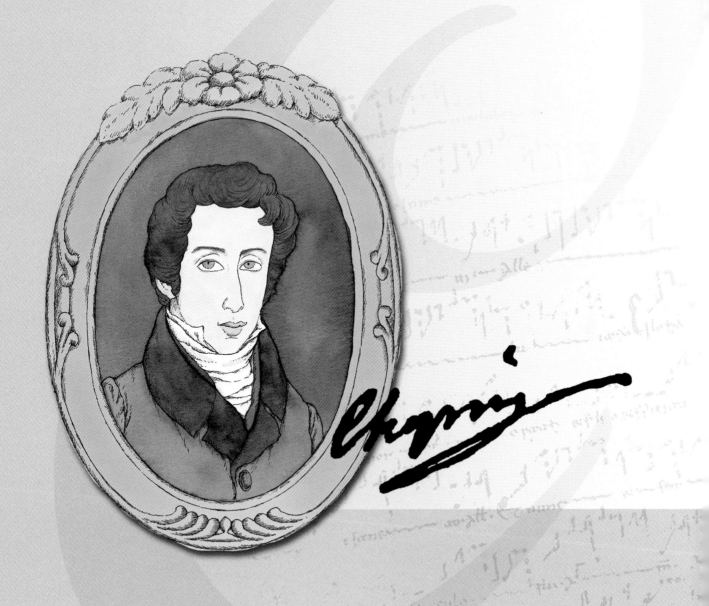

1810 年，偉大的波蘭鋼琴家、作曲家蕭邦，出生於首都華沙郊外，一個叫熱里亞佐瓦·沃利亞的小古國鎮上。他的爸爸尼古拉·蕭邦原本是法蘭人，後來遷到波蘭。在蕭邦身上，媽媽的斯拉夫民族血統占著優勢。

蕭邦從小就顯示出對音樂的特殊興趣和才能。在他四歲左右，總喜歡躺在客廳裡那架三角鋼琴下，聽他的姐姐露易斯彈琴。每次，當他聽得十分感動時，就對媽媽大聲喊道：「媽媽，請給我一條手帕，我要擦我眼淚。喔，不！請給我兩條吧，我肯定姐姐下一支曲子，會讓我流更多眼淚。」

蕭邦和別的孩子不一樣，總是很自動自發的去彈琴，從不讓人催促。在他七歲時，他就發表了他的第一首鋼琴作品：「g小調波蘭舞曲」。八歲時，他就舉行了第一次公開的鋼琴獨奏會。從此，蕭邦就以鋼琴「神童」的身分，經常被華沙的貴族們請到家裡去演奏，一時成為貴族沙龍中最受寵愛的兒童鋼琴演奏家。

蕭邦的第一個老師，是個奇怪的人物。他總是穿著淡黃色的大衣和褲子，還有漆皮長靴和顏色很華麗，卻又十分俗氣的背心。據說，他是從拍賣行裡，買到的波蘭最後一個國王的遺物。他幫學生上鋼琴課時，總是玩弄著一支長鉛筆，誰要是注意力不集中、反應遲鈍和不守規矩，老師就用這支鉛筆敲打誰的手指和腦袋。

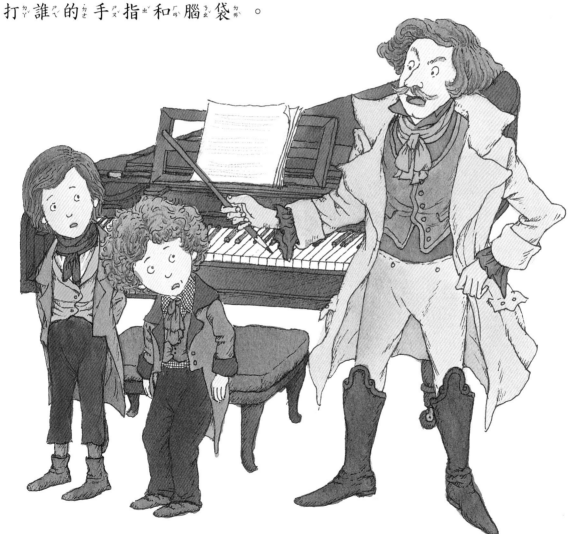

蕭邦♪

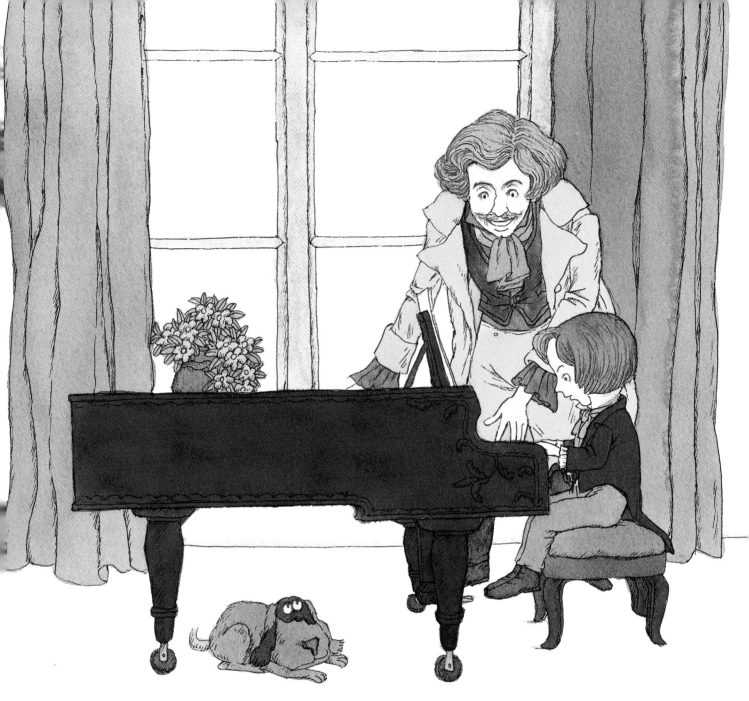

　　但是蕭邦卻很少被敲打。因為他上課很專心，反應也很快，在他彈奏的音樂中，好像比別的孩子多了許多聰明和智慧。老師很喜歡蕭邦，經常和他講許多有關鋼琴和鋼琴家的故事，並細心教他怎樣去愛護鋼琴和彈出最美的音色，因此蕭邦的琴藝進步飛快。

　　十歲時，老師帶蕭邦去為一位大歌唱家表演。歌唱家聽完後，高興的將他高高舉過頭頂，並在他臨走時，取下自己手腕上的手錶送他作紀念。隨著蕭邦年齡一天天增長，歐洲許多地方都爭相請他去開鋼琴獨奏會。

　　1825 年剛滿十五歲的少年蕭邦，為前來參加波蘭會議的俄國沙皇演奏。他那精彩的鋼琴技藝，使沙皇亞歷山大一世激動不已，立即送給他一枚鑽石戒指，以表示自己對少年蕭邦深深的敬意。

　　於是，他的名氣漸漸大了起來。所有聽過他演奏的聽眾，無不被他多彩多姿的技巧和風度所感動。當時的歐洲報紙這樣評價蕭邦：「上帝把莫札特賜給了奧地利，卻把蕭邦賜給了波蘭。」

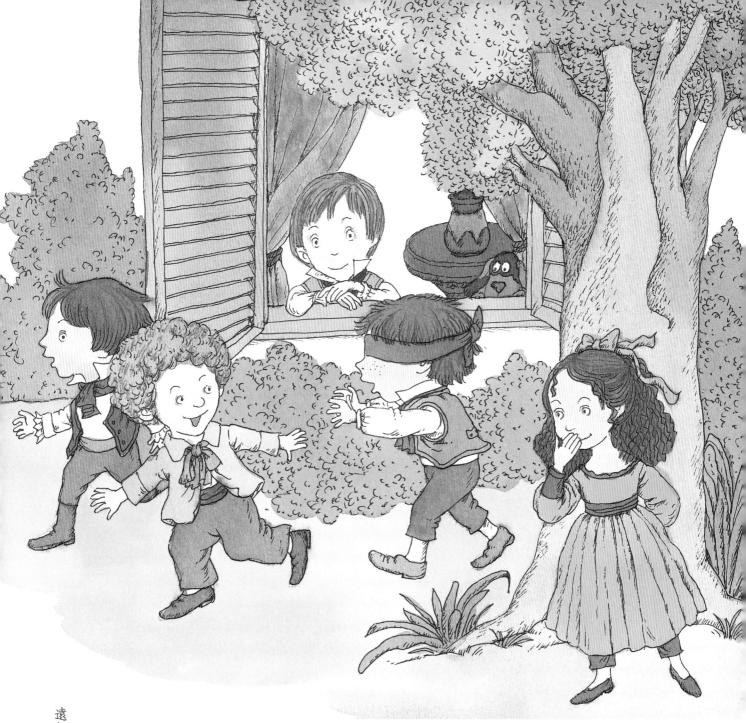

　　儘管鋼琴為蕭邦的童年和少年生活帶來了莫大的快樂，但在他的童年生活裡，並不是每一次練習和苦學，都十分愉快。有時，蕭邦並不愛鋼琴，討厭單調和重複的練習，甚至很痛恨學習鋼琴，占去了他和小朋友們玩耍的時間……

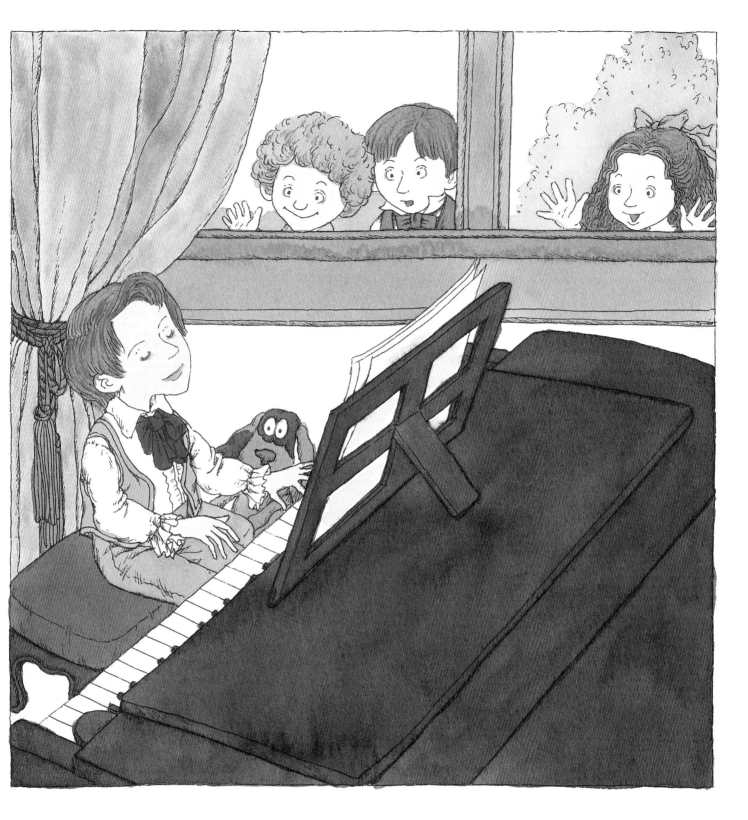

　　但是，優美的音樂和看著自己進步的喜
悅，使他一天天的發現，再也離不開那架像
一隻展翅欲飛的黑鳥一樣的鋼琴了。

當時蕭邦一家人住在一位伯爵夫人的莊園裡。白色的牆和發光大的天花板，掛著雪白金鐘擺園裡。白色的牆和發光大的開著花的窗臺上有倒掛金鐘擺著白色的窗帘，寬大的開著花。屋子裡面擺薄紗窗帘和天竺葵，生氣勃勃的書架。天冷的時候，火著沉重的紅木家具劈啪作響，散發出芬芳的松香和爐裡的松木暖呼呼的熱氣。

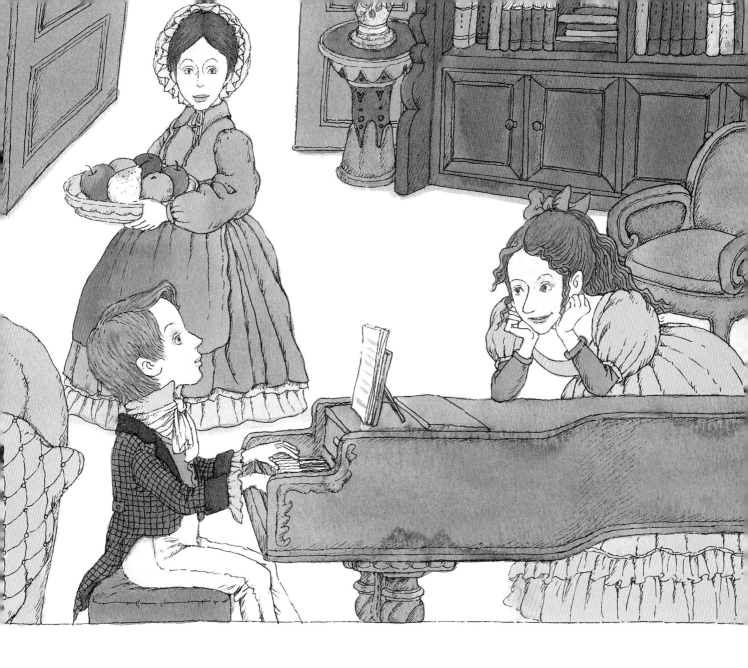

在那裡，無論春夏秋冬，蕭邦用很多的
時間彈奏鋼琴。他有時忘記了時間和自己。
在他彈出的，使自己和大地萬物陶醉的音樂
中，四季悄悄的變化，他也在慢慢的長大。
至今，人們仍然可以通過琴聲從蕭邦的「夢
幻曲」中，聽到甚至看到他描繪的、家鄉四
季的天地萬物變幻……

春天，栗樹新芽初發，幾乎是一派嫩黃色，懸掛在屋頂的上方，好像剛剛出繭的蝴蝶那嬌弱的翅膀。那些院子裡的粉紅色日本櫻花，宛如在旭日東昇時飄在莊園上空的一片彩雲。

　　夏天，水面上開滿白色和黃色的睡蓮。那扁平的葉子舒展著，像是為蜻蜓和甲蟲準備的排筏。睡蓮映照在明鏡般水中的倒影，猶如重唱的歌中疊句。

　　秋天，別有一番風味。這是鄉村婚嫁的季節。不時有一陣陣小提琴聲從遠方傳來，飄到金黃的樹冠下；飄到寂靜的草坪上。它提醒我們，這裡正是瑪祖卡舞曲的故鄉。姑娘們身穿彩衣，圍著新娘和新郎跳起這種優美的三步舞曲，整個萬物和大地都會迷醉。

　　然而，蕭邦在琴聲中，最細膩和強調的
是家鄉的冬天，因為這裡最美的是冬天。看
吧，四野白雪茫茫。潔白的大雪覆蓋的房舍
和原野，一切都已安然如夢。花園的樹木，
全都變成了水晶的裝飾，時而發出清脆的響
聲，就像節日掛在馬脖子上的鈴鐺……

那時的蕭邦還小，自然的景色和他豐富的想像力，常使他情不自禁的編出一些小樂曲來。雖然，他那時還不太會記譜，但他那位善良的老師，讓他一邊在鋼琴上彈奏著，一邊幫他寫在譜紙上。於是，他最初的作品便是這樣一首首誕生了。

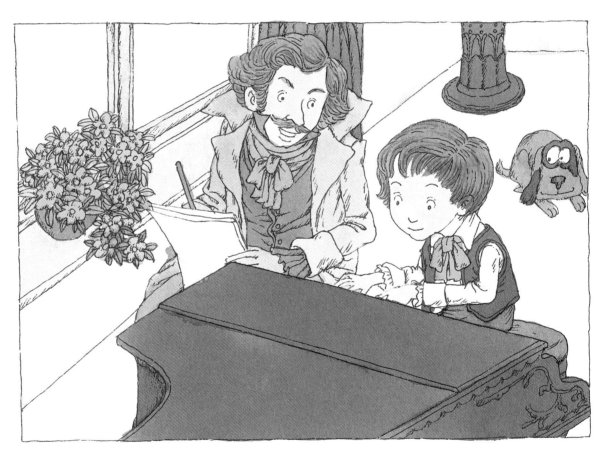

後來，蕭邦在他爸爸教法文的華沙學會裡學習作曲和其他課程。在他十七歲時，終於離開學校，投身音樂生涯，那時他選擇位在歐洲的世界藝術大都市之一：法國巴黎。

1830 年 11 月 2 日，蕭瑟的寒風增添了華沙的秋意，更增添了蕭邦離別父母、親友、故土和老師的痛苦。臨行前，他接受了大家贈送的一只滿盛故鄉泥土的銀杯，象徵著祖國將永遠在異鄉伴隨著他。

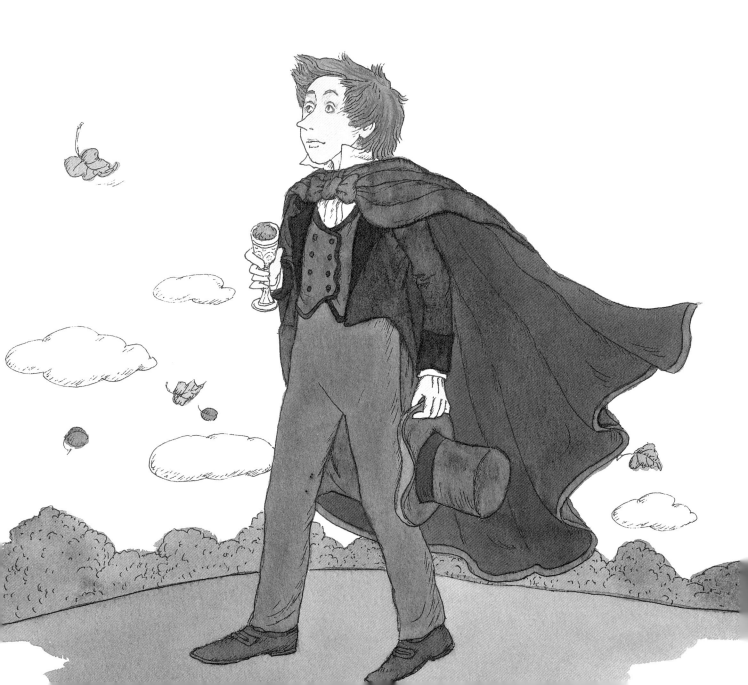

更使他感動的是，當親沙的亞師華的竟等們埃為的從生樂透祖克蘭顯榮
友送行到華郊外——他的利老和院裡演唱地寫曲能中你，瑪拉（波曲）的
郊外出時，他生地沃的納學學那唱特所曲才土過響們的克亞克舞國的
埃爾沙一早候為爾送一斯音些已他蕭邦納別他合的你們，透聲我們的克民間祖國
首「你我長藝過別維民示光。」

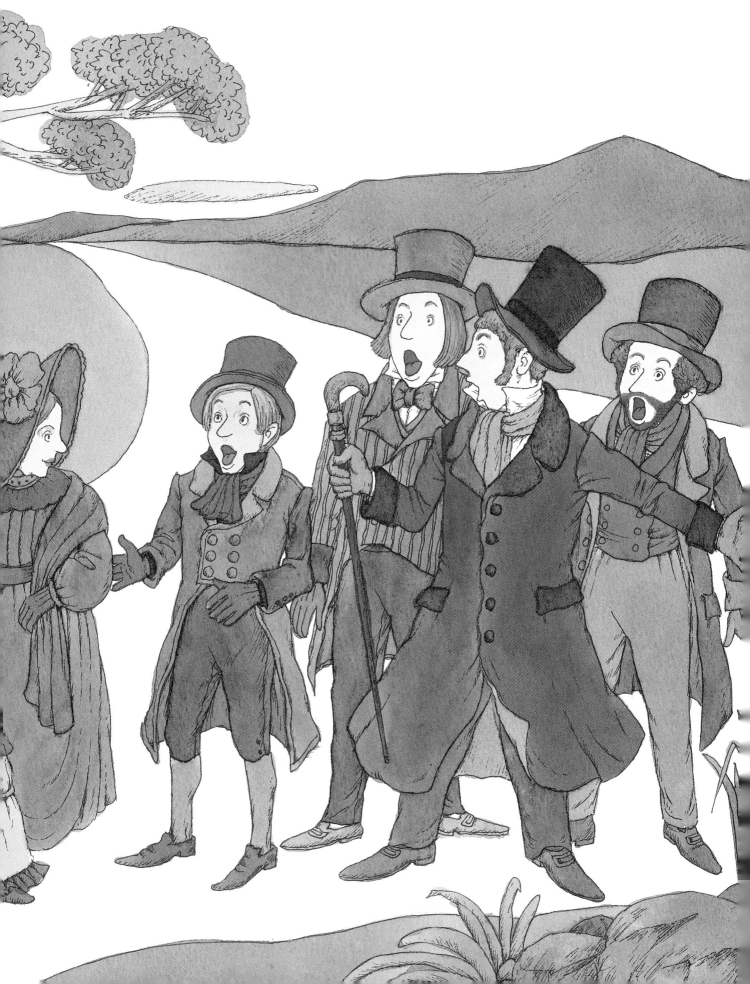

在這樣的送別場面，這樣激動人心的詞句，使蕭邦百感交集，在踏上旅途後不久，他不禁失聲痛哭。因為那時的波蘭，是一個多災多難的國家。於 1772、1793、1795 年，俄國、普魯士、奧地利三個強國對弱小的波蘭，曾經進行了三次瓜分……就是在這種動盪不安的形勢下，蕭邦的親人、老師和朋友敦促他出國深造，並透過他的音樂和創作，為祖國爭得榮譽，為此蕭邦內心掙扎很久。愛國心使他想留下，事業心又使他想離去。他曾這樣寫道:「我覺得，我離開華沙就永遠不再回故鄉了。我深信，我要和故鄉永別。啊，要死在不是出生的地方，是多麼可悲的事！」

蕭邦帶著親人們的重託和祖國對他的無限期望，離開了養育他的波蘭。在後來，在異國生活的日日夜夜中，他對祖國的思念和對親人的牽掛，全部從他創作的每件作品中，被淋漓盡致的表達出來。

蕭邦到了巴黎，很快就成了巴黎最時興的鋼琴教師。高超鋼琴琴藝，使他願意有多少學生就有多少，價格當然也是最高的。他幫學生們上課時像一個王子，總是戴著白羊皮手套，並且由一個僕人陪著，坐著一輛馬車來到。豐厚的收入和人們的景仰，使他無憂無慮，心情愉快的進行他的音樂創作。

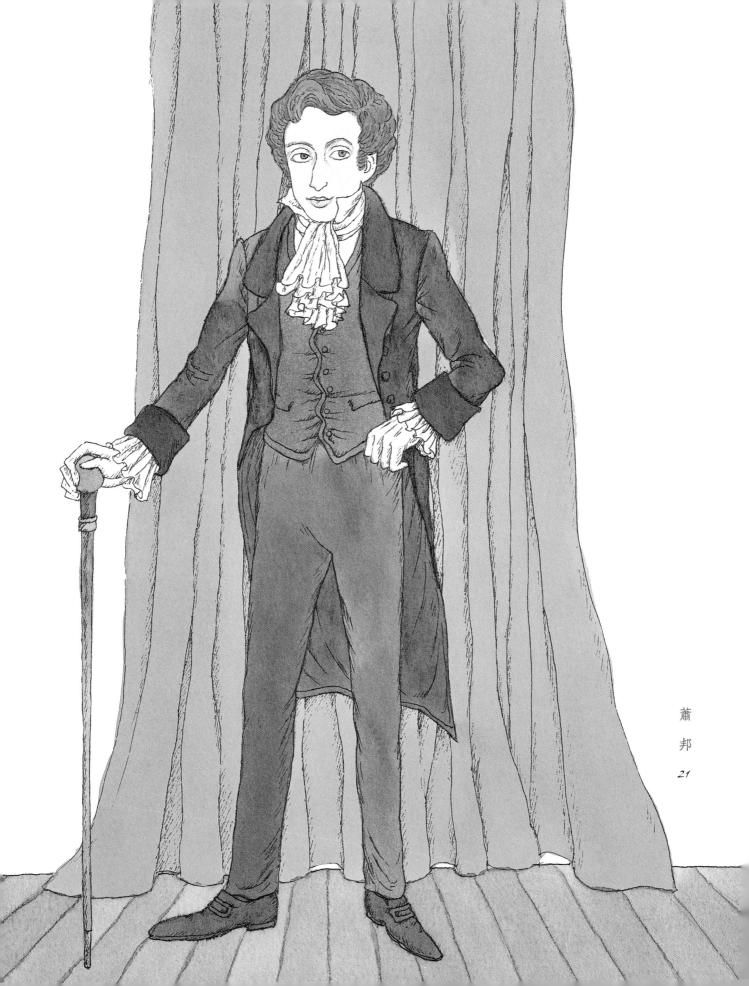

蕭邦

21

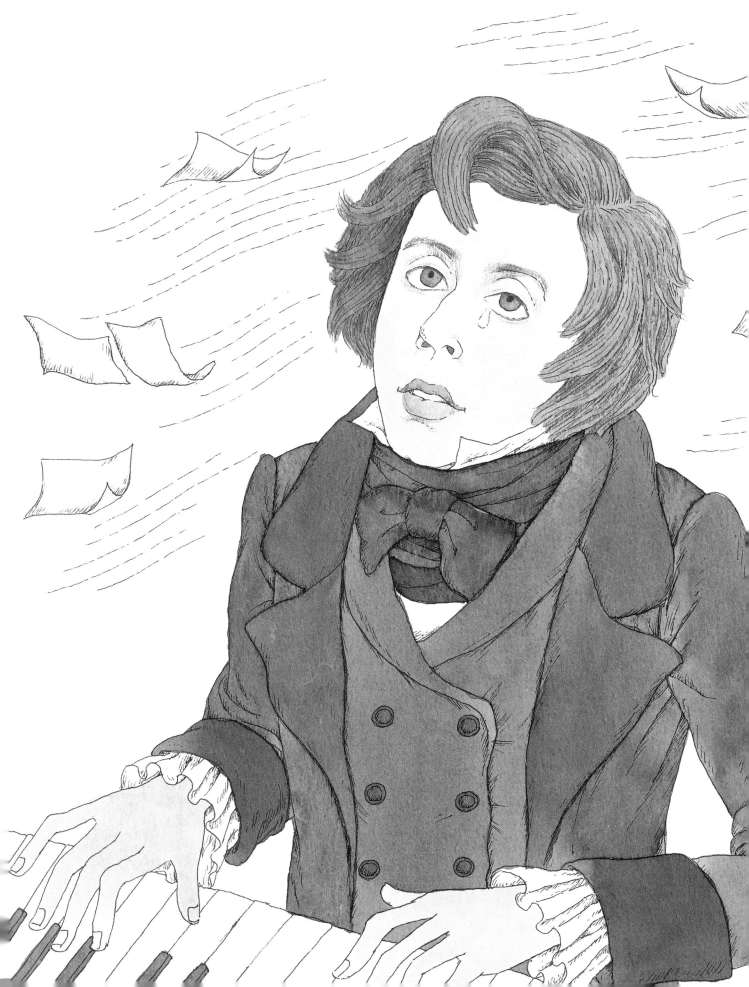

蕭邦的許多偉大的作品，幾乎都是用波蘭的兩種古代舞蹈——瑪祖卡舞和波隆乃茲的節奏寫成的。

波隆乃茲是一種貴族舞蹈：王子和英雄們在他們的寶座前穩重而莊嚴的進行。而瑪祖卡舞卻是蕭邦最熟悉和常見的一種民間舞蹈。波蘭農民藉由這種舞蹈，排遣艱苦勞動的疲勞、忘卻生活中煩惱的事情。瑪祖卡舞朝氣蓬勃、熱情奔放，充滿盡情歡樂。節奏是每小節三拍子，尤其是在最後一拍時，跳舞的人把他們的腳後跟「咔嗒」一聲碰在一起，一下子就加強了瑪祖卡舞的動感和特殊魅力。

蕭邦一生中作了五十多首瑪祖卡舞曲，並且僅在這一種節奏裡，突出的表現了從悲傷和神祕，感到生活的歡快等種種感情和情緒。

當然，在蕭邦的所有作品中，很值得一提的是他的「革命練習曲」。這首充滿悲情激越，感情大起大伏，指法技巧之難，速度和力度之快之飽滿，是每一個渴望當一名偉大鋼琴家的學生，夢寐以求想彈好的一首不朽之作。「革命練習曲」是蕭邦聽到自己的同胞，一次次起來反抗俄國統治，又一次次被鎮壓下去後，流著眼淚一氣呵成的。

蕭邦的另一首鋼琴代表作，當然要稱是那首在歷次鋼琴演奏會上，通常都要被大多數鋼琴家彈奏的「波蘭舞曲」。這首「波蘭舞曲」剛剛寫完不久，這一天蕭邦在家裡，三位在巴黎他最尊敬的朋友來拜訪他。他們是德國著名詩人席勒、著名的法國樂評家伍定斯基以及和蕭邦齊名的匈牙利鋼琴大師李斯特。他們在一起總是要爭論一個個音樂上不同的見解。尤其是在音樂有沒有它的「民族性」上，他們和蕭邦的觀點相差最大。蕭邦提出為他們演奏剛寫好的「波蘭舞曲」來證明音樂是否有它的民族性。得到大家一致贊同。

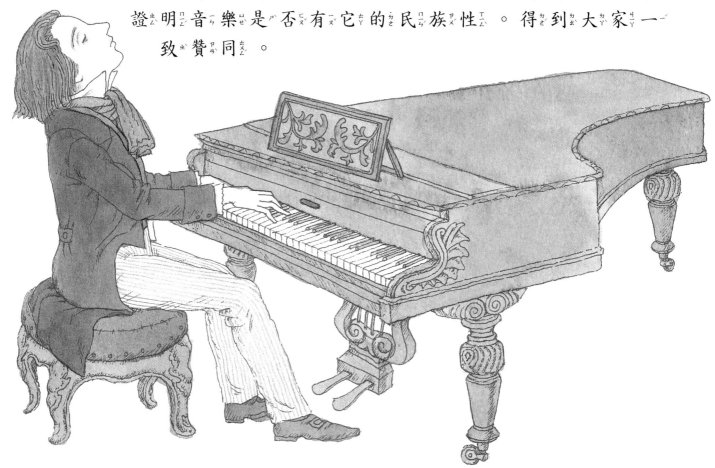

　　蕭邦演奏著「波蘭舞曲」，音樂慢慢流洩出來。當蕭邦的心漸漸已全部進入音樂的境界後，他淚流滿面，全身熱血沸騰，連頭髮也因為激動而飛揚起來。李斯特、席勒、伍定斯基眼前出現了雖經歷殘酷的戰爭，但波蘭和波蘭人民並沒有被恐怖和死亡嚇倒，反而變得更加堅強的畫面。音樂中的波蘭，在陽光的照耀下，村莊、羊群、田野……一切都是那麼美好，到處開滿鮮花。接著波蘭的山川流水，愉快而幸福的村民，彷彿在一個假日，一邊吹著笛子，一邊在盡情的跳著瑪祖卡和波隆乃茲舞蹈，河邊和綠草茵茵的田野裡，還有孩子們在盡情的嬉戲玩耍……

在蕭邦結束了他的演奏後，
嘴裡仍舊輕輕的說著：「波蘭不會
亡，波蘭絕不會亡的！」此時，那
三位客人都早已是淚流滿面。

27

在巴黎住了一段時間後，由於女作家喬治‧桑頻頻在他的生活中出現，使他不知不覺的愛上了這個喜愛抽雪茄、穿男裝和皮靴的法國著名女作家。喬治‧桑從小受到良好的音樂教育和薰陶。她對蕭邦和他的音樂有特殊的認識和理解，常常讓蕭邦很感動。儘管蕭邦起初並不喜歡喬治‧桑，甚至在日記中寫道:「這個喬治‧桑，多麼討厭！真的？她是個女人嗎?」

可是，日久生情。蕭邦從她身上感受到了許多母性的溫暖、關愛和理解。尤其是她那雙既憂鬱，而又時時能使他在彈琴時覺得灼熱的眼睛，讓蕭邦不由得愛上了她。蕭邦在她身上找到了一種力量。這種力量就是一個愛他人的女人，一個徹底的音樂愛好者，對他的珍重、對他的慷慨、對他毫無保留的奉獻，及時常為他帶來的音樂靈感。她那無拘無束的性格和對蕭邦的關愛，征服了蕭邦而這個在異國因思鄉、缺少母愛的有些孤僻的大孩子。但蕭邦的身體從那時起，卻驚人的走下坡了。

另一方面，1837年夏天，喬治·桑的朋友發現，年輕的鋼琴家蕭邦讓她神魂顛倒。她曾一度認為，蕭邦似乎是上帝有意為她而降生的。但是，喬治·桑卻比蕭邦整整大了七歲……儘管如此，他們的愛情還是像烈火一樣，越燒越旺。

但是由於種種的原因，他們不得不離開巴黎以及最親密的朋友們，去別處謀生。

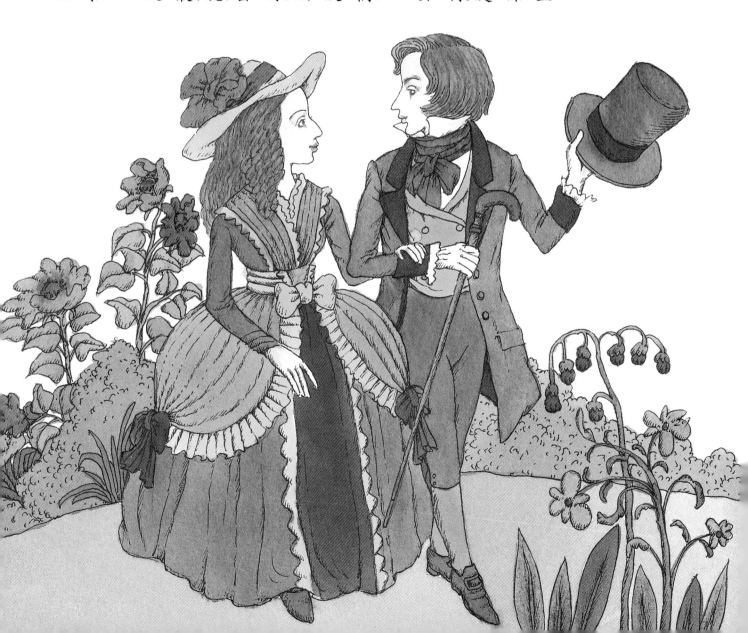

1838 年 11 月，他們來到馬略卡島的首府帕爾馬。離開了寒冷的巴黎，置身於西班牙帕爾馬的樹下，碧空萬里，大海蔚藍，群山蒼翠，空氣清新，人們彷彿在天上一樣。白天太陽高照，人們穿著夏天的衣裳。晚上，整夜歌聲和吉他聲不斷……

喬治‧桑終於找到一個住所。那兩個陳設很差的房間，根本就沒有什麼布置，只有

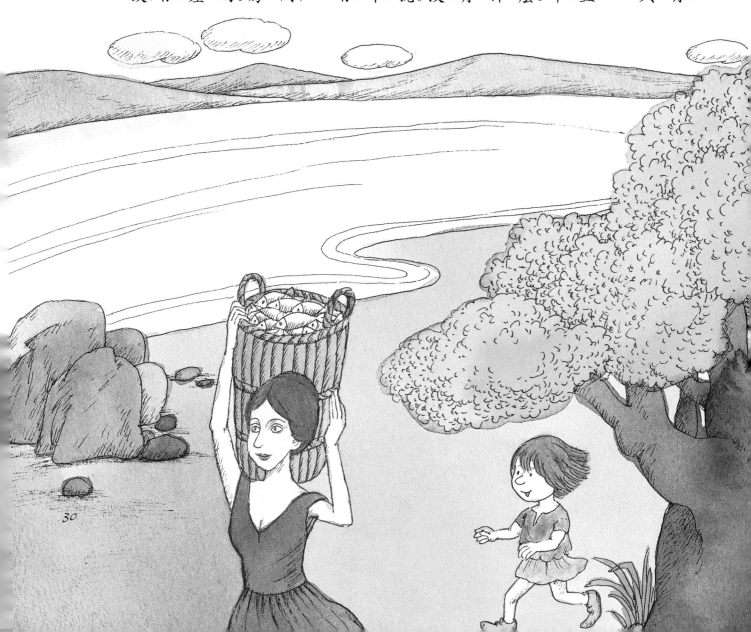

30

幾張鋪著灰墊子的帆布床，一把草墊子。當地人習慣在大風中生活，房子沒有玻璃窗，也沒有鎖，喬治‧桑想請人裝修也很難。居民們吃的是魚和大蒜，還有一種變了質的油料，把這裡的房子和原野都熏臭了，令人覺得十分噁心。

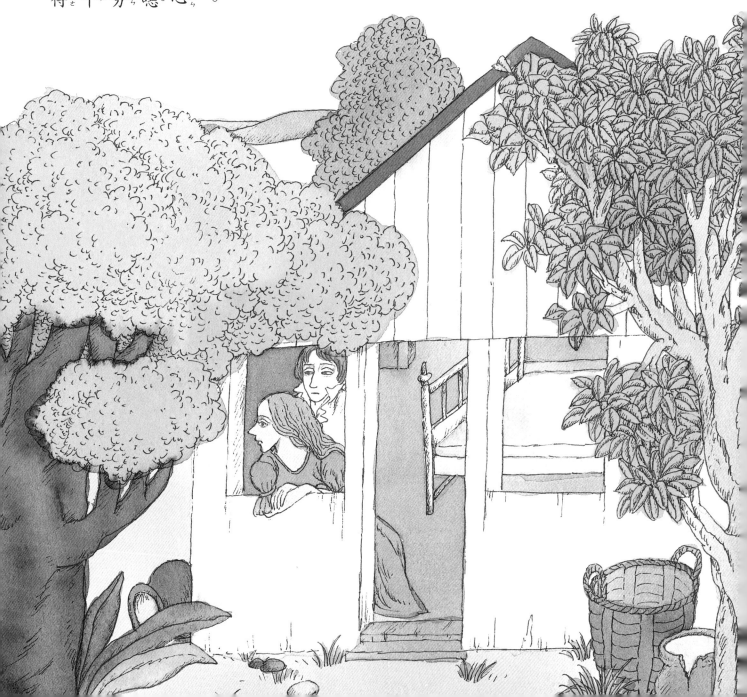

不過因為有愛情的支持，最初的日子倒也過得愉快。但是好景不常，雨季開始了，屋裡不僅潮溼而牆壁也很單薄，屋內塗的一層石灰，經過雨水一泡全如海綿一樣膨脹起來。房裡的火盆發出令人窒息的氣味，使蕭邦的咳嗽又發作了。從那時起蕭邦成為當地居民討厭和懼怕的人物。

三個醫生來幫蕭邦會診，證實蕭邦得了會傳染的肺癆症，於是房東就將他們趕了出去。蕭邦和喬治‧桑只好到山間那個破敗荒涼的小修道院裡居住。

鄰居們並不喜歡這兩個法國人，因為他們不去教堂祈禱。當地市長和神父說他們是異教徒，他們要出高價才能從農民那裡買到魚、蔬菜和雞蛋。這時，蕭邦的身體健康已越來越糟了。儘管蕭邦感到很不舒服，他還是堅持創作。在馬略卡島的那些日子裡，他還寫了不少的「敘事曲」和「前奏曲」。其中有許多是他焦急等待喬治‧桑歸來時，靈感大發而寫成的。蕭邦就這樣，在艱難的環境中，創作了不少不朽的傑作。

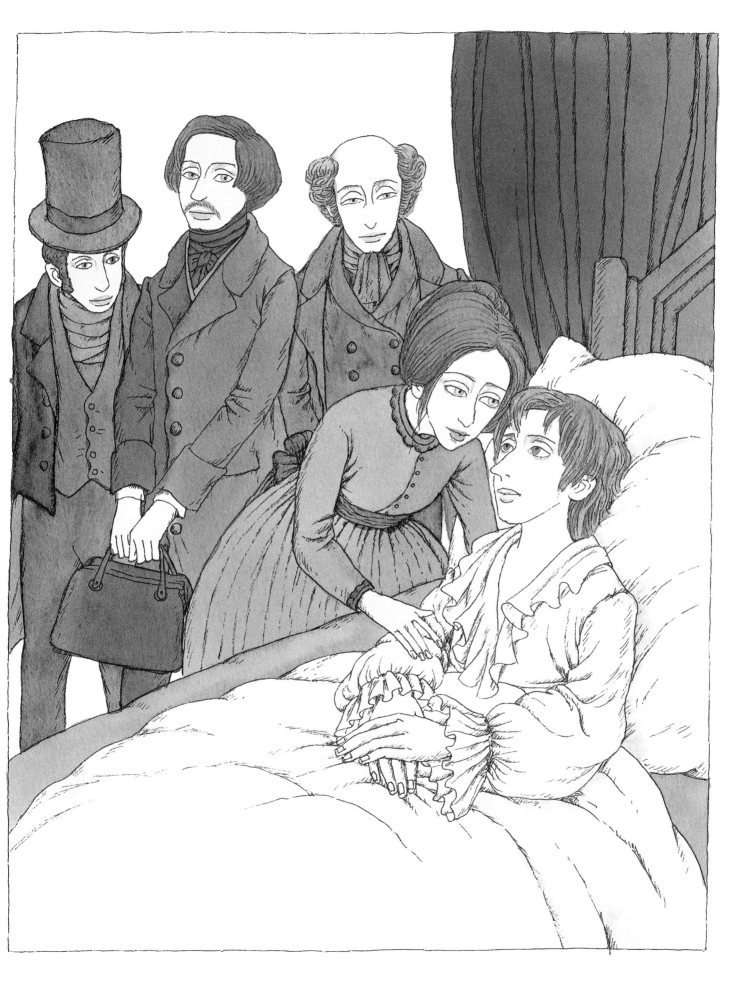

疾病纏身，讓蕭邦感到絕望和煩躁，一片玫瑰葉子的摺皺，一隻蒼蠅的影子，都會使他很難受。急於離開島上的焦急，更是每天都在折磨著他……

啟程的日期終於決定了。從帕爾馬到巴塞隆納的旅程十分可怕。在輪船上，從貨船裡發出豬的臭味非常難聞；水手們用鞭子抽打牠們，使豬隻發出令人毛骨悚然的狂叫。在惡劣的環境中，蕭邦咳出很多血，到達巴塞隆納時，蕭邦差點死掉。

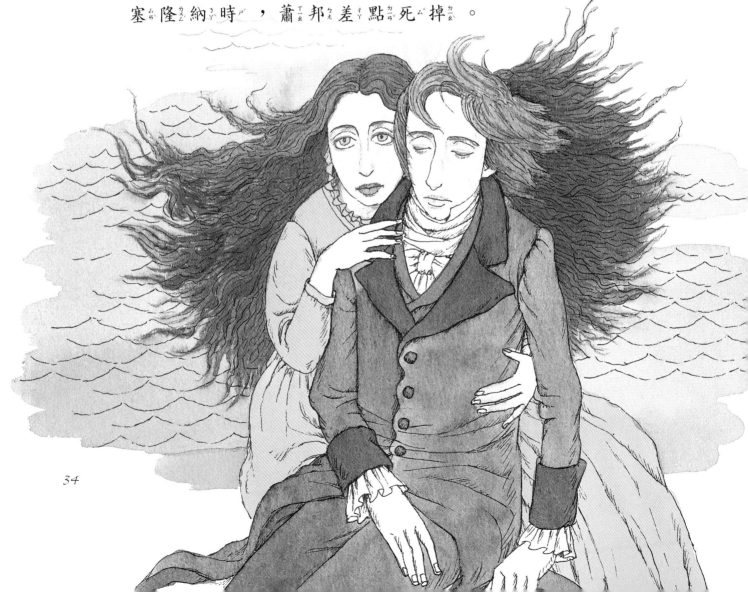

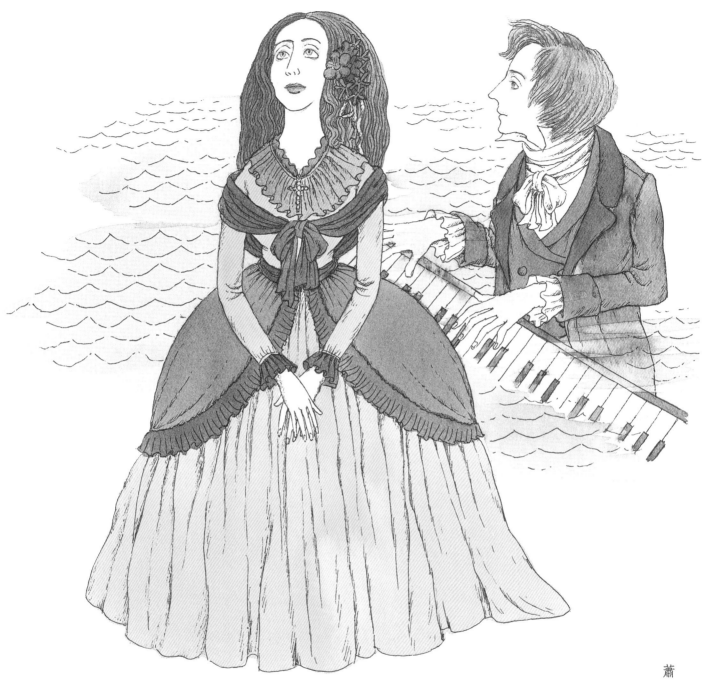

在ㄗㄞˋ從ㄘㄨㄥˊ巴ㄅㄚ塞ㄙㄜˋ隆ㄌㄨㄥˊ納ㄋㄚˋ開ㄎㄞ往ㄨㄤˇ法ㄈㄚˇ國ㄍㄨㄛˊ馬ㄇㄚˇ賽ㄙㄞˋ的ㄉㄜ˙船ㄔㄨㄢˊ上ㄕㄤˋ，蕭ㄒㄧㄠ邦ㄅㄤ才ㄘㄞˊ得ㄉㄜˊ到ㄉㄠˋ法ㄈㄚˇ國ㄍㄨㄛˊ船ㄔㄨㄢˊ上ㄕㄤˋ醫一生ㄕㄥ細ㄒㄧˋ心ㄒㄧㄣ的ㄉㄜ˙醫一療ㄌㄧㄠˊ和ㄏㄜˊ關ㄍㄨㄢ照ㄓㄠˋ。馬ㄇㄚˇ賽ㄙㄞˋ的ㄉㄜ˙風ㄈㄥ光ㄍㄨㄤ秀ㄒㄧㄡˋ麗ㄌㄧˋ迷ㄇㄧˊ人ㄖㄣˊ，但ㄉㄢˋ喬ㄑㄧㄠˊ治ㄓˋ·桑ㄙㄤ卻ㄑㄩㄝˋ無ㄨˊ心ㄒㄧㄣ欣ㄒㄧㄣ賞ㄕㄤˇ，她ㄊㄚ覺ㄐㄩㄝˊ得ㄉㄜˊ：「只ㄓˇ有ㄧㄡˇ蕭ㄒㄧㄠ邦ㄅㄤ的ㄉㄜ˙音ㄧㄣ樂ㄩㄝˋ，才ㄘㄞˊ能ㄋㄥˊ趕ㄍㄢˇ走ㄗㄡˇ煩ㄈㄢˊ惱ㄋㄠˇ，並ㄅㄧㄥˋ將ㄐㄧㄤ詩ㄕ意一帶ㄉㄞˋ到ㄉㄠˋ我ㄨㄛˇ們ㄇㄣ˙的ㄉㄜ˙住ㄓㄨˋ所ㄙㄨㄛˇ。」

蕭邦
35

1839 年 5 月底，蕭邦和喬治・桑決定離開馬賽，前往諾昂。他們好像旅人一樣，在沿途的旅館住宿、吃飯。可是沒過多久，他們在一次十分激烈的爭吵後，這對在一起共同生活了十年之久的情侶，終於分手。

　　回到巴黎，蕭邦的生活十分孤獨，他痛苦的稱自己是一個「遠離祖國的波蘭孤兒」。去世前，蕭邦懇求他的姐姐，將自己的心臟帶回故鄉。

　　1849 年，偉大的波蘭鋼琴家、作曲家蕭邦，在異國他鄉，法國首都巴黎，閉上了他

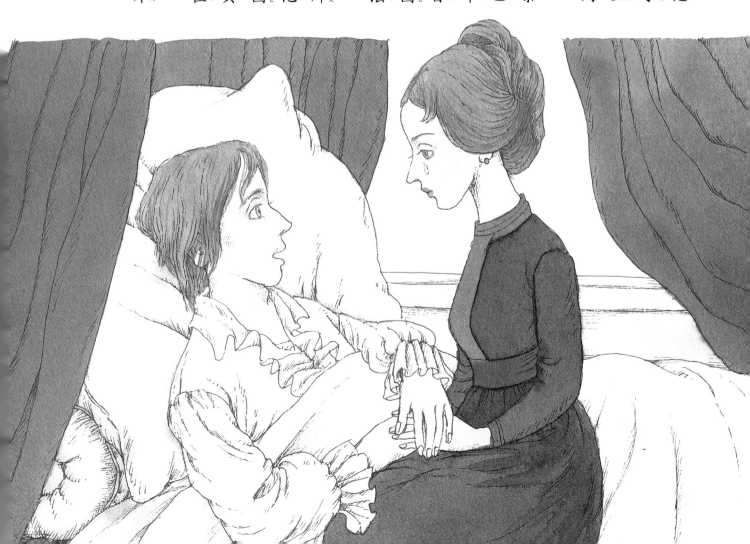

那雙褐色的眼睛。這位曾使無數他的痴迷者發狂的鋼琴神童，僅僅活了三十九歲。德國作曲家舒曼，面對蕭邦這樣說：「脫帽吧，這裡是一位天才！」

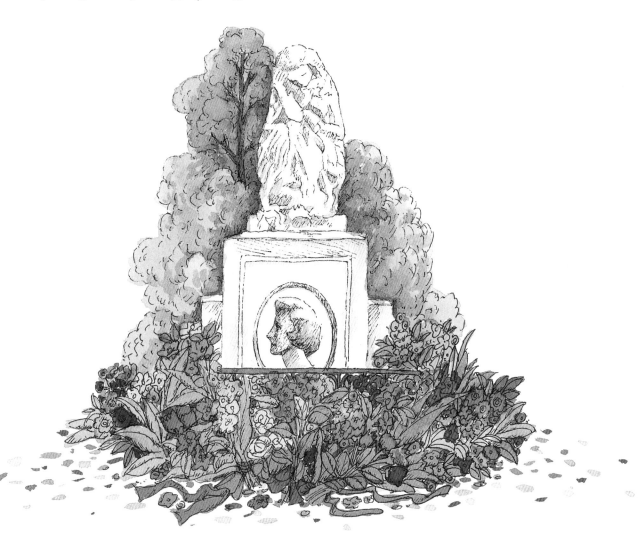

蕭邦的心臟重返波蘭，但他的身體卻葬在巴黎。每當蕭邦的誕辰，在那大理石的雕像和墓旁，依舊有許多人，為寄託對他的思念而擺上一簇簇的鮮花。

Frédéric François Chopin

蕭 邦

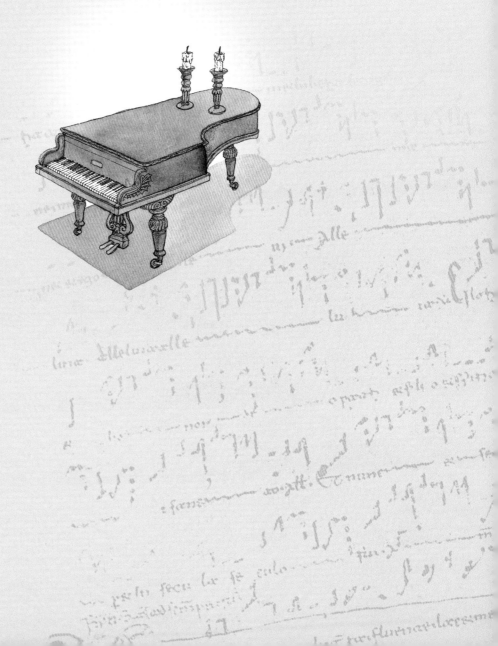

蕭邦 小檔案

1810年　生於波蘭華沙。

1814年　從4歲起接受鋼琴啟蒙教育。

1817年　發表第一首鋼琴作品「g小調波蘭舞曲」。

1822年　隨華沙音樂院院長學習鋼琴與作曲，其後不再向任何人
　　　　正式學習鋼琴。

1825年　為前來參加波蘭會議的俄國沙皇亞歷山大一世演奏。

1830年　11月2日離開故鄉前往巴黎，臨行時，接受親友贈送的
　　　　一只滿盛故鄉泥土的銀杯，象徵著祖國將永遠在異鄉伴
　　　　隨著他。

1831年　寫下「革命練習曲」。

1832年　2月26日在巴黎舉行首場演奏會。

1837年　與女作家喬治‧桑相戀。

1838年　偕同喬治‧桑一起離開巴黎到西班牙帕爾馬。

1846年　與喬治‧桑分手。

1848年　2月時，巴黎爆發革命，逃至英國。11月末回到巴黎，
　　　　此時已一病不起了。

1849年　10月17日在巴黎去世。

蕭邦 寫真篇

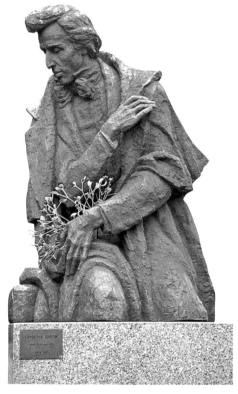

波蘭故居前的蕭邦雕像，最吸引人
的莫過於鋼琴詩人的那雙大手。
© MOOK王瑤琴攝

蕭邦的波蘭故居。
© Paul Almasy/CORBIS

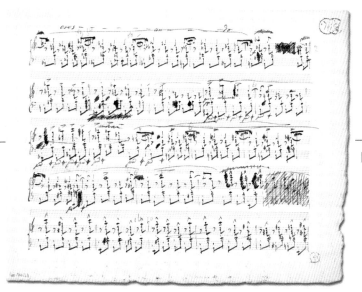

「a小調練習曲」（作品25）手稿。

陪伴蕭邦最後一段巴黎歲月的
鋼琴，上面還擺著他的肖像。
© Archivo Iconografico, S.A./CORBIS

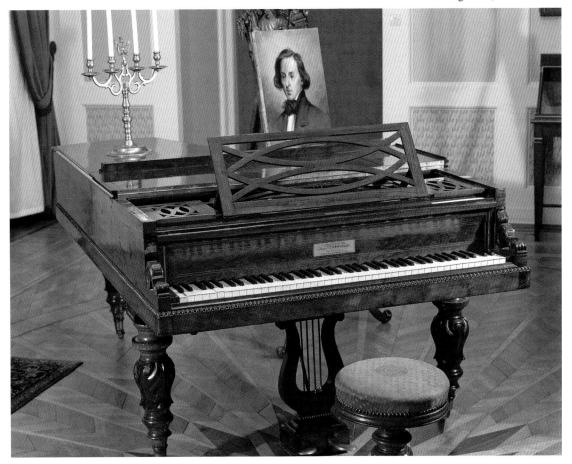

 寫書的人

孫 禹

　　孫禹，歌劇演唱家、小說散文作家。1989年《聯合文學》新人獎得主。他的籍貫有點東南西北：生於上海，長於安徽合肥。中央音樂學院畢業後，在北京工作十年。1988年獲得美國約翰‧霍普金斯大學皮博迪音樂學院最高學者獎學金，赴美攻讀藝術家文憑。畢業後即赴德國一家州府的國家劇院工作。兩年後，成為自由職業歌唱家，開始他艱難的「流浪」歌唱生涯。孫禹曾多次獲得國際歌劇大賽獎項，最重要的獎項之一是2001年在紐約舉行的第五屆華格納國際歌劇大賽，在二百多名選手參賽的決選中，他奪得金獎。作為作家，孫禹已出版了小說散文集《誕生》等作品。作為歌劇藝術家，他已在世界上幾十個國家用六種語言演唱過五十多部西洋歌劇。所到之處，均被主要媒體高度評價。

 畫畫的人

張春英

　　1957年生於北京，畢業於南京藝術學院美術系。曾任《中國卡通》雜誌社美術編輯。從1990年開始為各出版社的期刊、雜誌、兒童書籍繪製插畫。

兒童文學叢書

小詩人系列

榮獲新聞局第十六、十七、十八、十九、二十次
中小學生優良課外讀物推介
「好書大家讀」活動推薦好書暨
1997 年、2000 年最佳少年兒童讀物

兒童文學叢書

音樂家系列

有人說，巴哈的音樂是上帝創造世界之前與自己的對話，
有人說，莫札特的音樂是上帝賜給人間最美的禮物，
沒有音樂的世界，我們失去的是夢想和希望……

每一個跳動音符的背後，到底隱藏了什麼樣的淚水和歡笑？
且看十位音樂大師，如何譜出心裡的風景……

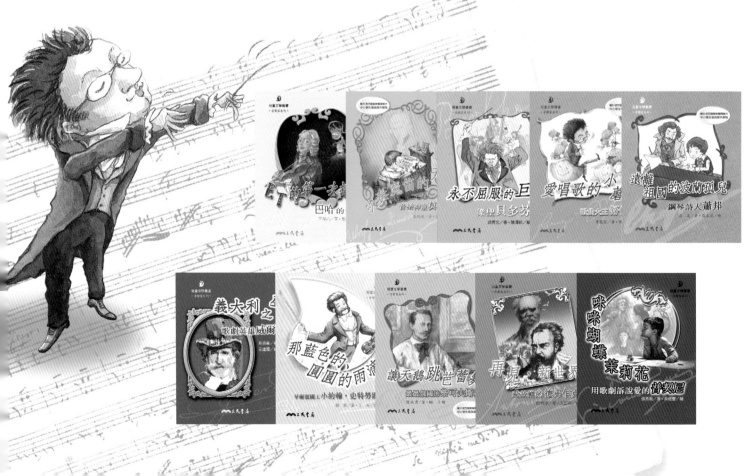

巴哈愛上帝，蕭邦愛波蘭，德弗乍克愛捷克，柴可夫斯基愛俄國……
但他們都最愛——音樂！

由知名作家簡宛女士主編，邀集海內外傑出作家與音樂
工作者共同執筆。平易流暢的文字，活潑生動的插畫，
帶領小讀者們與音樂大師一同悲喜，靜靜聆聽……